Publique su obra terminada en su muro y únase a la comunidad.

#FEENCOLOR

LAS PROMESAS DE DIOS

COLOREE mientras medita en la
Palabra de Dios para su vida

CASA
CREACIÓN

Una persona que sigue completamente al Señor es la que cree que las promesas de Dios son confiables, que Él está con su pueblo y que es capaz de vencer.

—WATCHMAN NEE

Puede confiar en las promesas de Dios

Dios le conoce, y sabe qué necesita. Él ha provisto promesas en su Palabra que dan seguridad y dirección para cada situación que enfrenta. Estas promesas de la Palabra de Dios, combinadas con las hermosas imágenes en este libro de colorear, le dan paz y esperanza a medida que deja ir el miedo, la preocupación, la ansiedad, y confía que las promesas de Dios son verdad.

No pase por alto las citas que se han colocado en la página opuesta a cada diseño. Cada una fue seleccionada para complementar la ilustración y recordarle las preciosas promesas que Dios nos hace en su Palabra. Mientras colorea cada imagen quizás quiera reflexionar tranquilamente en cada versículo o a lo mejor prefiera hacer una oración. Como muchas personas, puede que vea que las preocupaciones de la vida se desvanecen a medida que enfoca sus pensamientos en las promesas de Dios para proteger, sanar, salvar y cuidar.

Piense en los momentos en su pasado cuando Dios cumplió sus promesas y lo sacó de situaciones y problemas difíciles. Documente estos recuerdos en este libro o en un diario. Recordar la fidelidad de Dios fortalecerá su fe y le mostrará que Él es capaz de satisfacer cada necesidad que enfrenta ahora o en su futuro. Puede confiar en Él, y cuando lo haga, su paz que "sobrepuja todo entendimiento, guardará vuestros corazones y vuestros entendimientos en Cristo Jesús" (Filipenses 4:7).

Quizás le interese saber que las citas han sido tomadas de la versión Reina Valera 1909.

Esperamos que este libro de colorear sea para usted tanto hermoso como inspirador. A medida que colorea recuerde que los mejores esfuerzos artísticos no tienen reglas. Dele rienda suelta a su creatividad mientras experimenta con colores y texturas. La libertad de autoexpresión le ayudará a liberar bienestar, equilibrio, concienciación y paz interior a su vida, al permitirle disfrutar del proceso así como del producto final. Cuando haya terminado puede enmarcar sus creaciones favoritas u obsequiarlas como regalos.

Porque yo sé los pensamientos que tengo acerca de vosotros, dice Jehová, pensamientos de paz, y no de mal, para daros el fin que esperáis.

—Jeremías 29:11

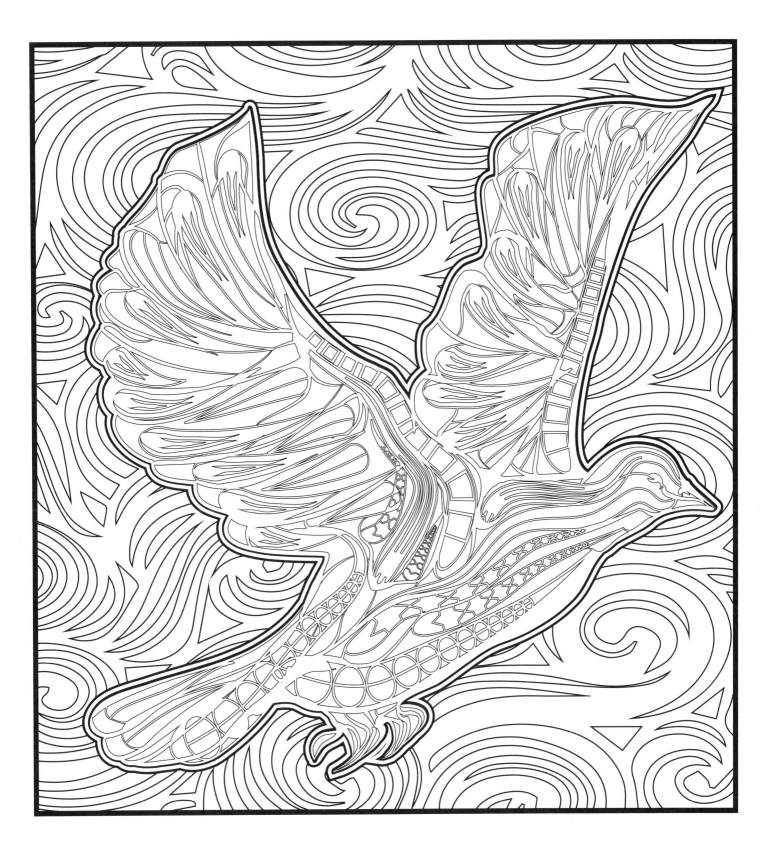

Por lo cual estoy cierto que ni la muerte, ni la vida, ni

ángeles, ni principados, ni potestades, ni lo presente,

ni lo por venir, Ni lo alto, ni lo bajo, ni ninguna

criatura nos podrá apartar del amor de Dios, que es

en Cristo Jesús Señor nuestro.

—ROMANOS 8:38-39

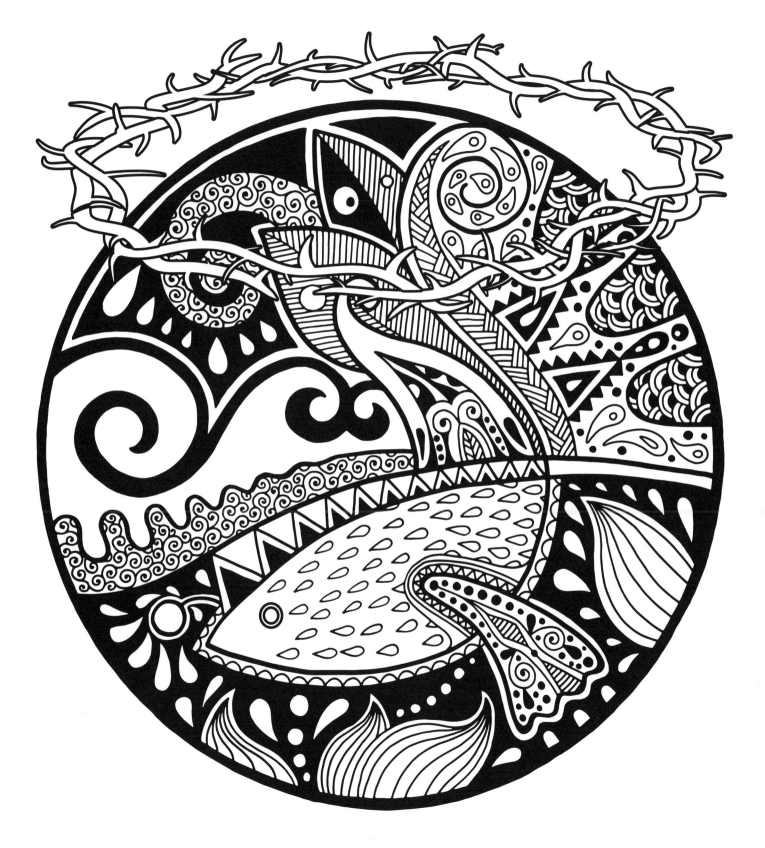

Todo lo puedo en Cristo que me fortalece.

—Filipenses 4:13

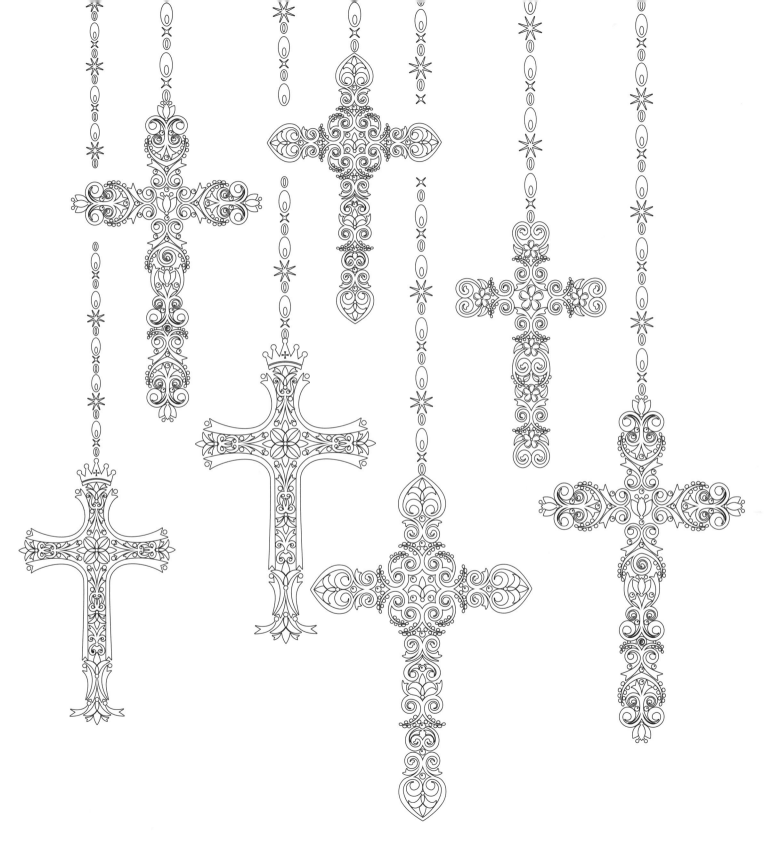

Y él dijo: Mi rostro irá contigo, y te haré descansar.

—Éxodo 33:14

Y conoceréis la verdad, y la verdad os libertará.

—JUAN 8:32

Porque no nos ha dado Dios el espíritu de temor, sino el de

fortaleza, y de amor, y de templanza.

—2 TIMOTEO 1:7

Mas buscad primeramente el reino de Dios y su justicia,

y todas estas cosas os serán añadidas.

—Mateo 6:33

Ahora pues, ninguna condenación hay para los que están en Cristo Jesús, los que no andan conforme a la carne, mas conforme al espíritu.

—*ROMANOS 8:1*

Venid a mí todos los que estáis trabajados y cargados,

que yo os haré descansar. Llevad mi yugo sobre vosotros,

y aprended de mí, que soy manso y humilde de corazón;

y hallaréis descanso para vuestras almas.

—Mateo 11:28-29

Mi Dios, pues, suplirá todo lo que os falta conforme a

sus riquezas en gloria en Cristo Jesús.

—Filipenses 4:19

La paz os dejo, mi paz os doy: no como el mundo la da,

yo os la doy. No se turbe vuestro corazón, ni tenga miedo.

—*Juan 14:27*

Bueno es Jehová para fortaleza en el día de la angustia;

y conoce a los que en él confían.

—Nahúm 1:7

Y he aquí, yo soy contigo, y te guardaré por donde

quiera que fueres, y te volveré a esta tierra;

porque no te dejaré hasta tanto que haya

hecho lo que te he dicho.

—GÉNESIS 28:15

Y poderoso es Dios para hacer que abunde en vosotros

toda gracia; a fin de que, teniendo siempre en todas las

cosas todo lo que basta, abundéis para toda buena obra.

—2 Corintios 9:8

Es por la misericordia de Jehová que no somos

consumidos, porque nunca decayeron sus misericordias.

Nuevas son cada mañana; grande es tu fidelidad.

—Lamentaciones 3:22-23

Toda herramienta que fuere fabricada contra ti, no prosperará;

y tú condenarás toda lengua que se levantare contra ti

en juicio. Esta es la heredad de los siervos de Jehová,

y su justicia de por mí, dijo Jehová.

—Isaías 54:17

Ni nunca oyeron, ni oídos percibieron, ni ojo ha visto

Dios fuera de ti, que hiciese por el que en él espera.

—Isaías 64:4

Y a Aquel que es poderoso para hacer todas las cosas

mucho más abundantemente de lo que pedimos o

entendemos, por la potencia que obra en nosotros,

A Él sea gloria en la iglesia por Cristo Jesús, por

todas edades del siglo de los siglos. Amén.

—Efesios 3:20-21

Y sabemos que a los que a Dios aman, todas las cosas les ayudan a bien, es a saber, a los que conforme al propósito son llamados.

—*Romanos 8:28*

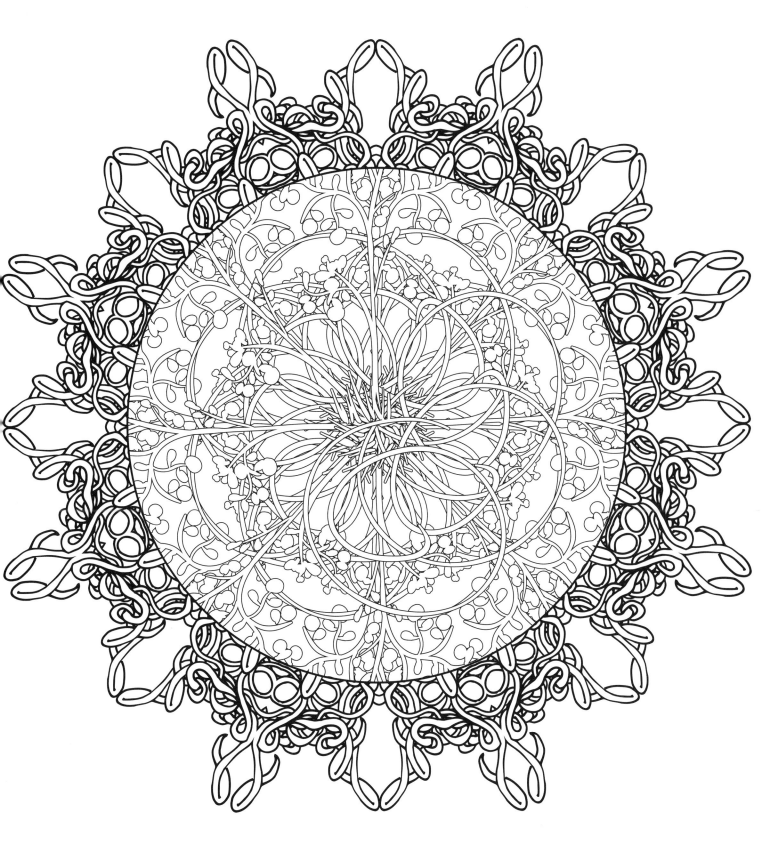

Gustad, y ved que es bueno Jehová: Dichoso

el hombre que confiará en él.

—Salmo 34:8

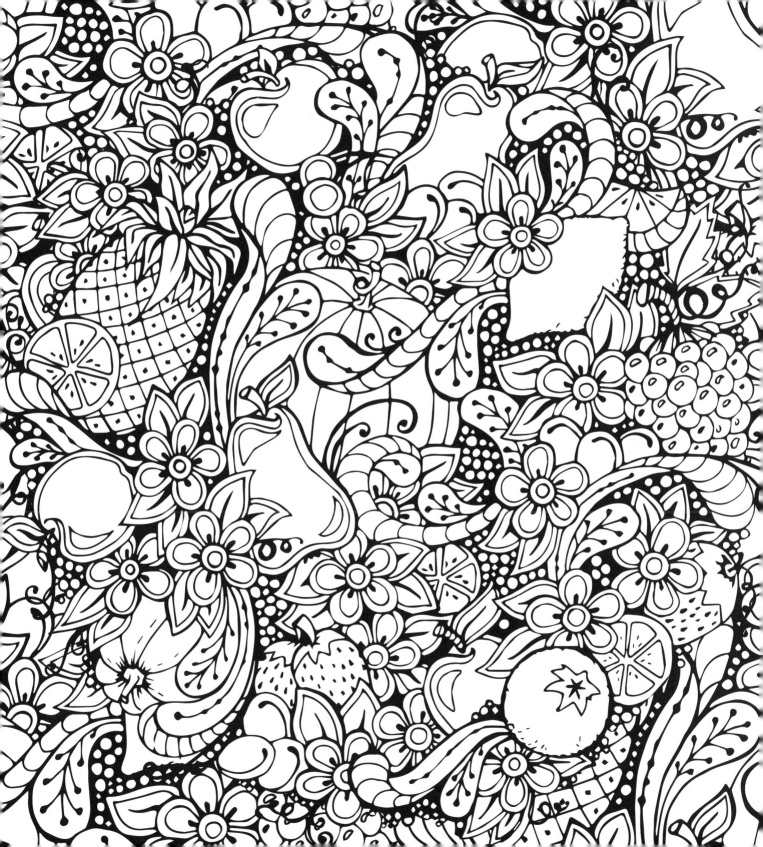

Los cielos cuentan la gloria de Dios,

y la expansión denuncia la obra de sus manos.

—SALMO 19:1

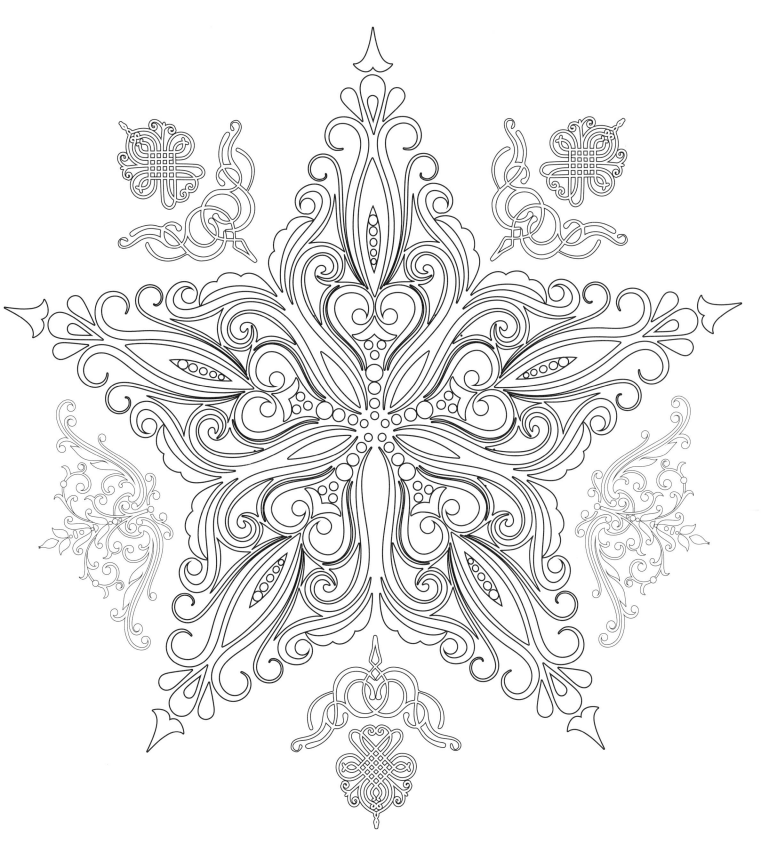

Por lo cual dice: Despiértate, tú que duermes,

y levántate de los muertos, y te alumbrará Cristo.

—*Efesios 5:14*

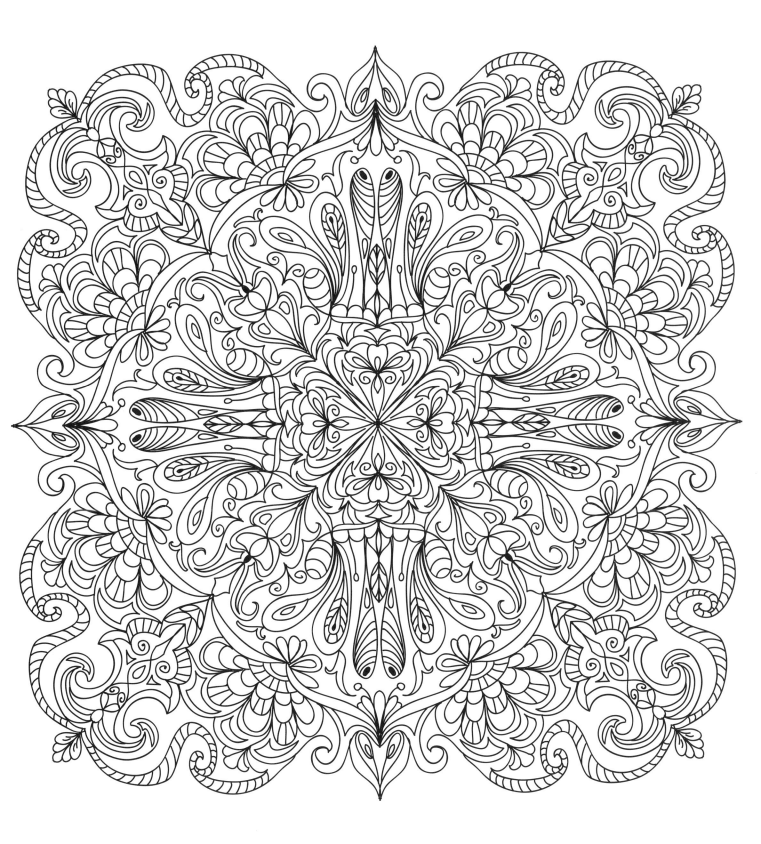

Desde el cabo de la tierra clamaré a ti,

cuando mi corazón desmayare: A la peña

más alta que yo me conduzcas.

—Salmo 61:2

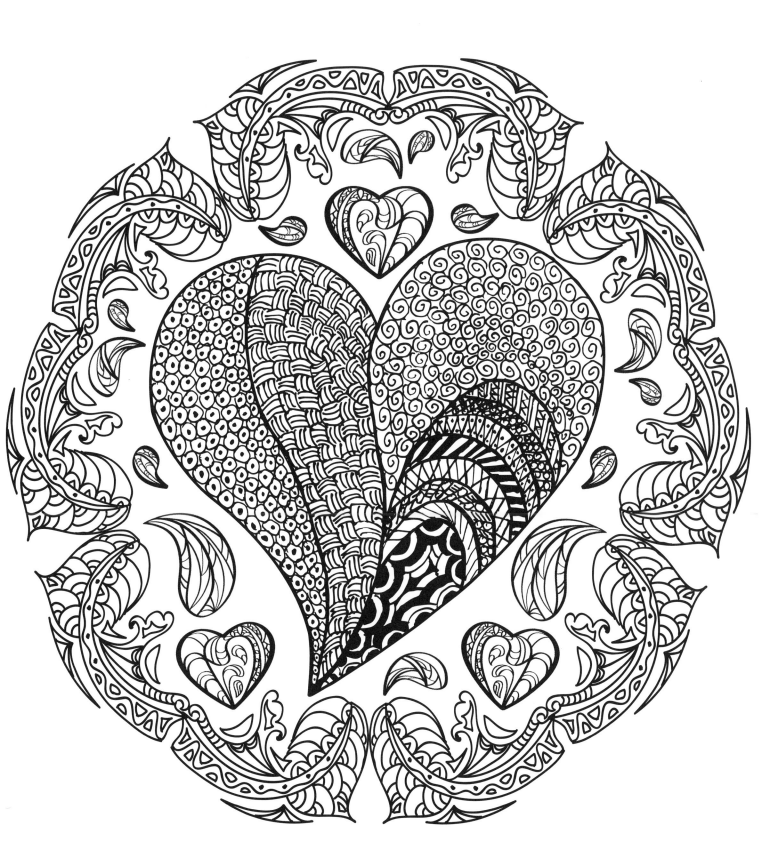

Porque sació al alma menesterosa,

y llenó de bien al alma hambrienta.

—Salmo 107:9

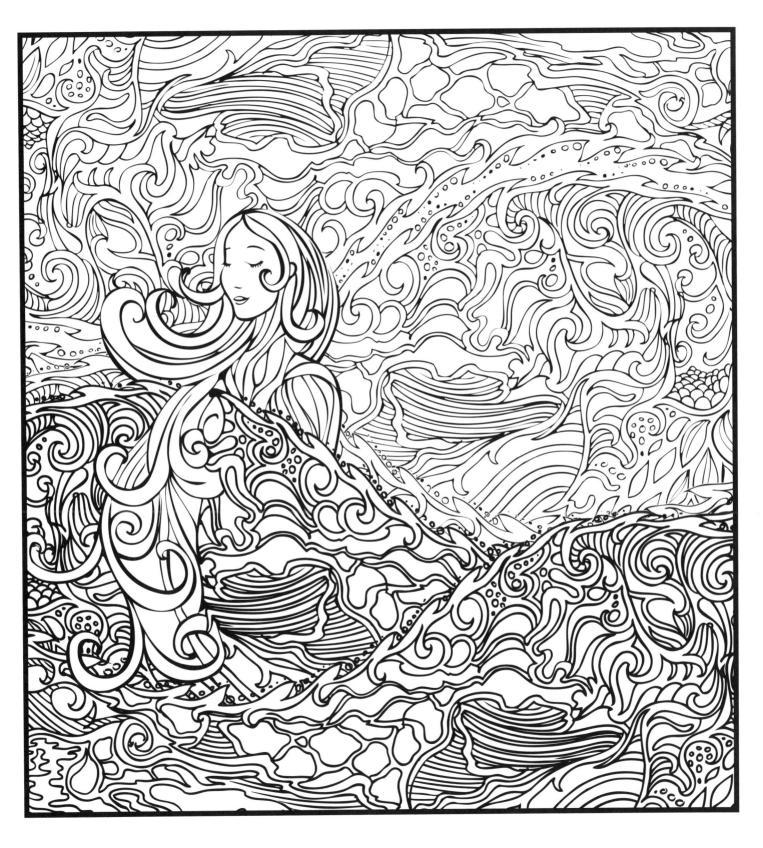

Y esta es la promesa, la cual

Él nos prometió, la vida eterna.

—1 JUAN 2:25

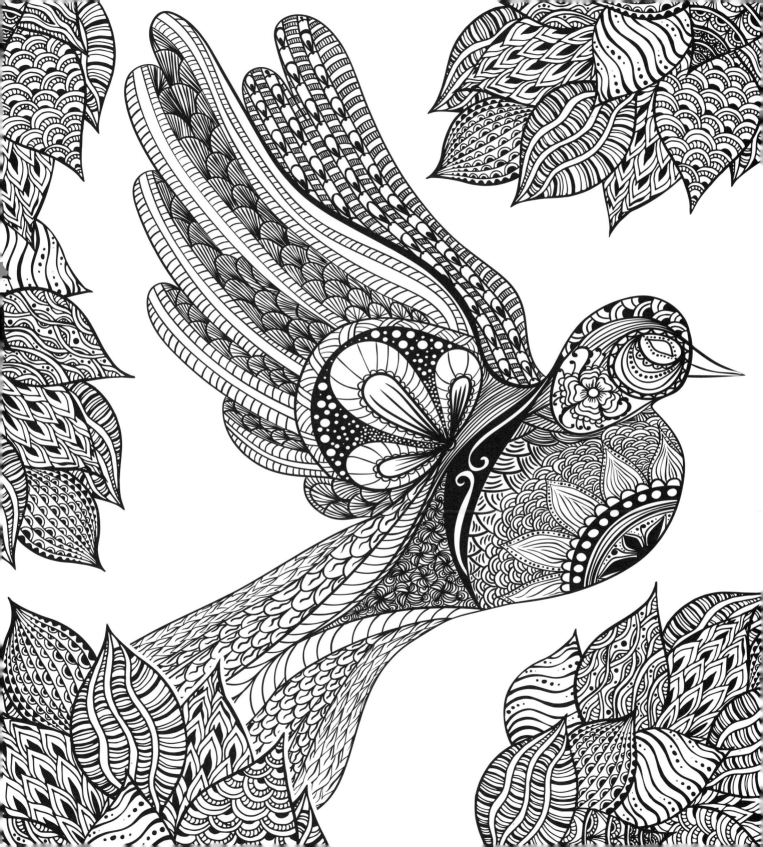

Alzaré mis ojos a los montes, de donde vendrá

mi socorro. Mi socorro viene de Jehová,

que hizo los cielos y la tierra.

—Salmo 121:1-2

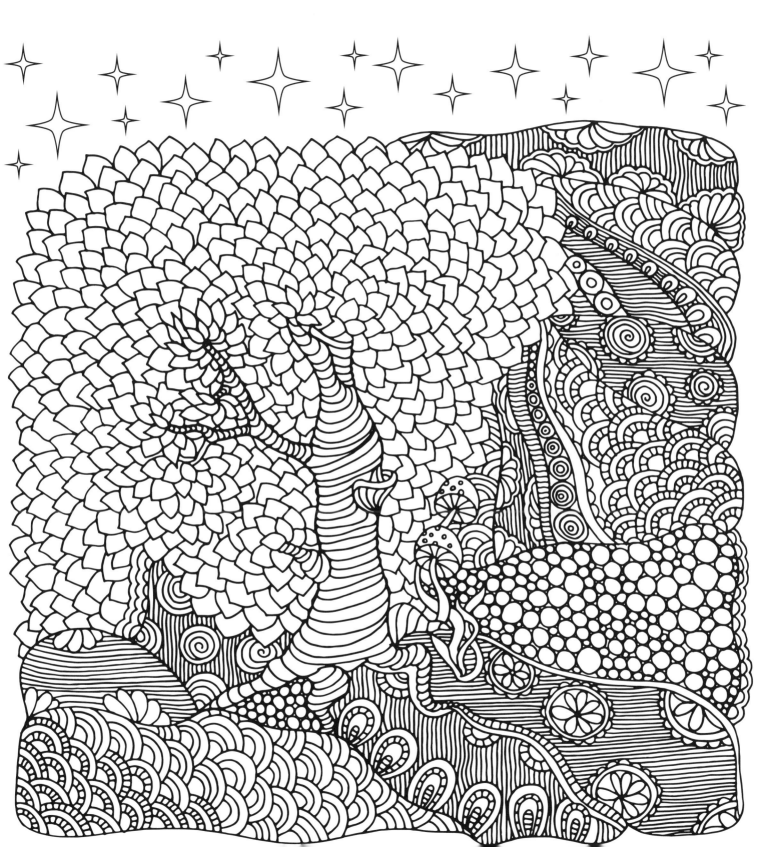

¿No se venden dos pajarillos por un cuarto? Con todo,

ni uno de ellos cae a tierra sin vuestro Padre. Pues

aun vuestros cabellos están todos contados. Así que,

no temáis: más valéis vosotros que muchos pajarillos.

—Mateo 10:29-31

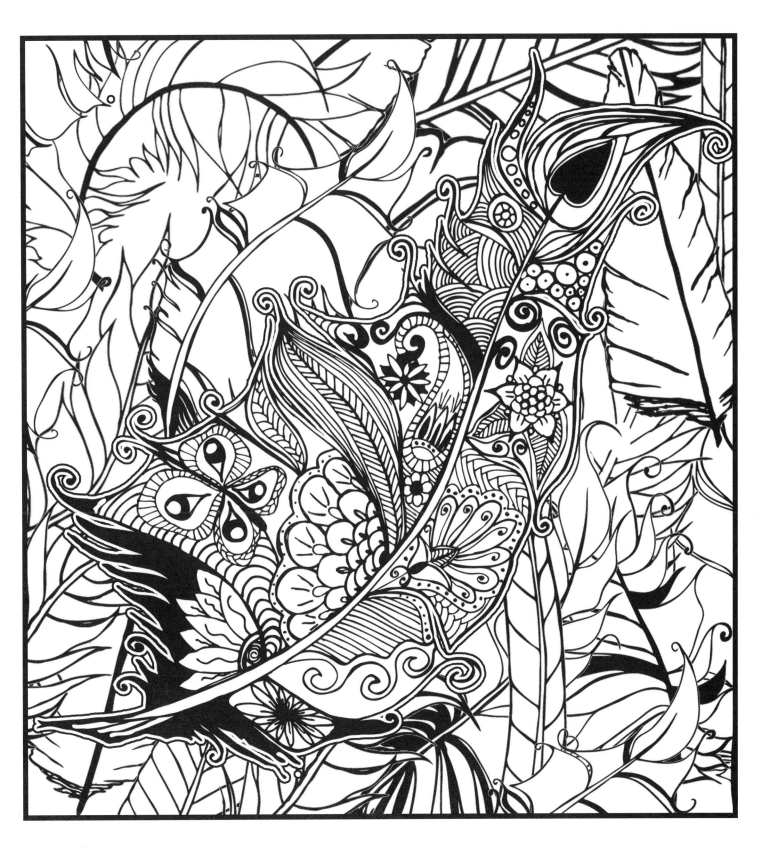

Fíate de Jehová de todo tu corazón, y no estribes en tu

prudencia. Reconócelo en todos tus caminos,

y él enderezará tus veredas.

—PROVERBIOS 3:5-6

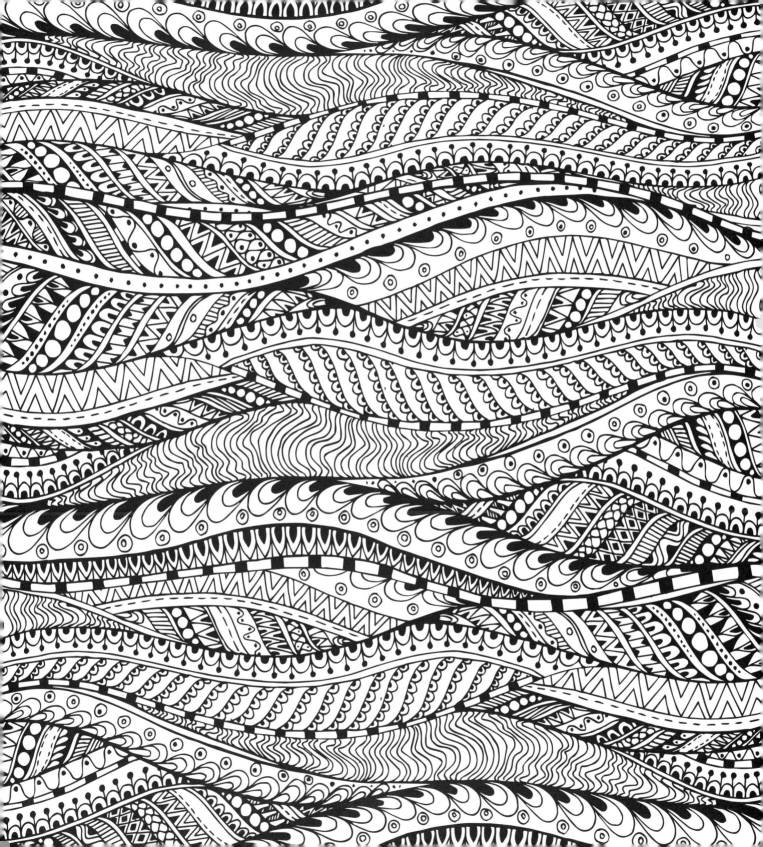

Enseñándoles que guarden todas las cosas que os he mandado: y he aquí, yo estoy con vosotros todos los días, hasta el fin del mundo. Amén.

—MATEO 28:20

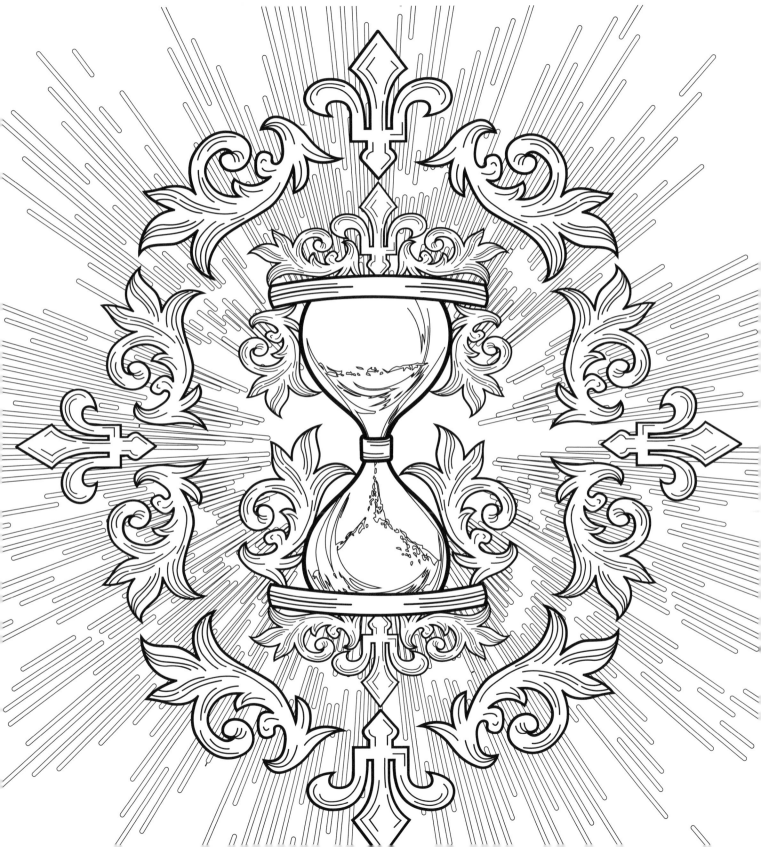

Y lacerad vuestro corazón, y no vuestros

vestidos; y convertíos a Jehová vuestro Dios;

porque misericordioso es y clemente, tardo

para la ira, y grande en misericordia, y que se

arrepiente del castigo.

—JOEL *2:13*

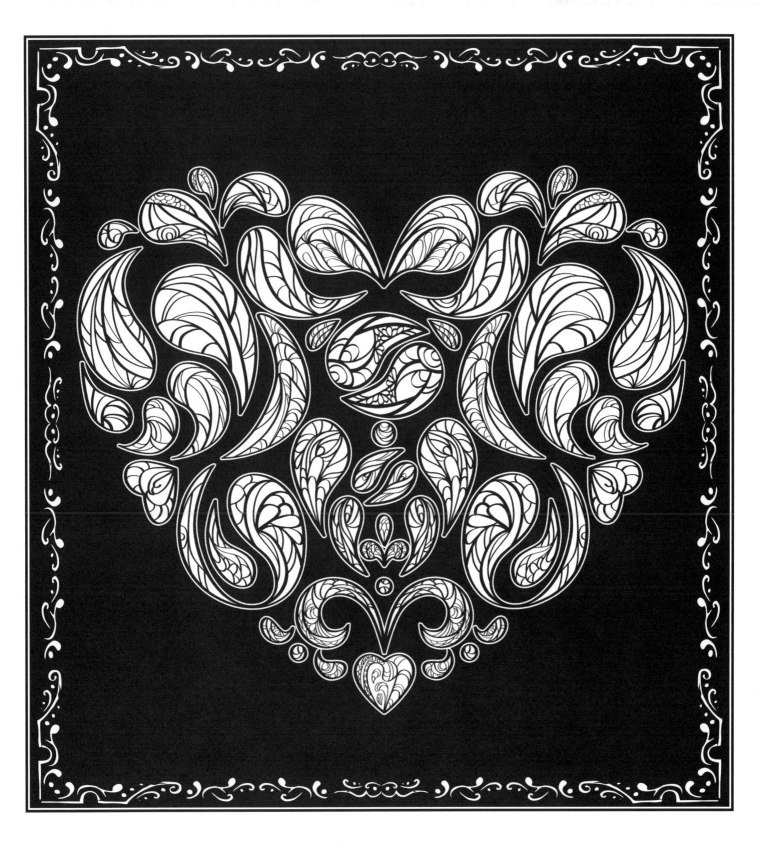

Conoce, pues, que Jehová tu Dios es Dios,

Dios fiel, que guarda el pacto y la misericordia

a los que le aman y guardan sus mandamientos,

hasta las mil generaciones.

—Deuteronomio 7:9

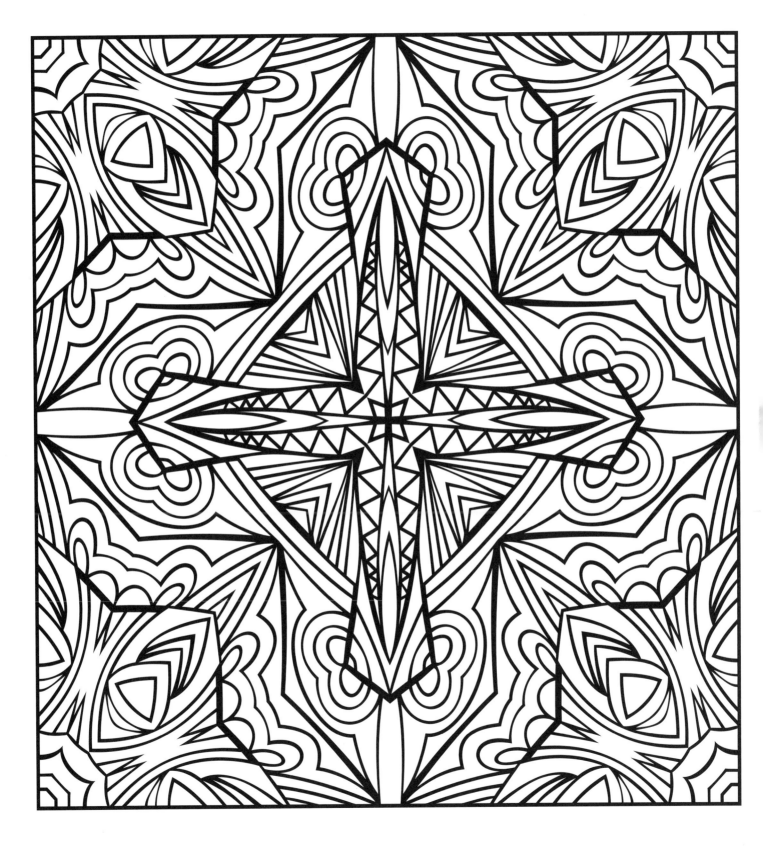

La paz os dejo, mi paz os doy: no como el mundo la da,

yo os la doy. No se turbe vuestro corazón, ni tenga miedo.

—Juan 14:27

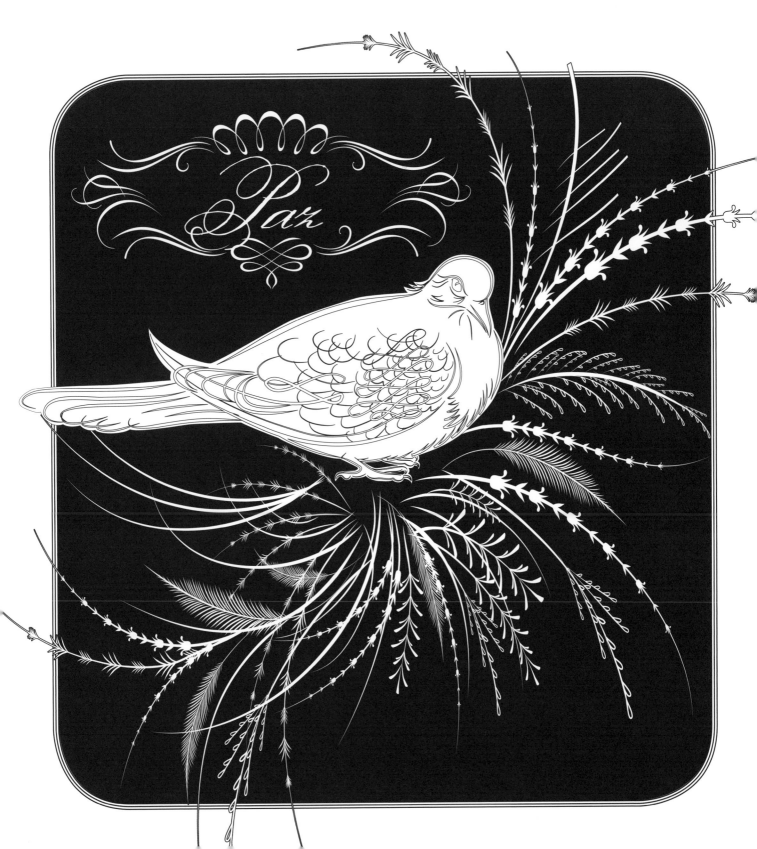

Mira que te mando que te esfuerces y seas

valiente: no temas ni desmayes, porque Jehová

tu Dios será contigo en donde quiera que fueres.

—JOSUÉ 1:9

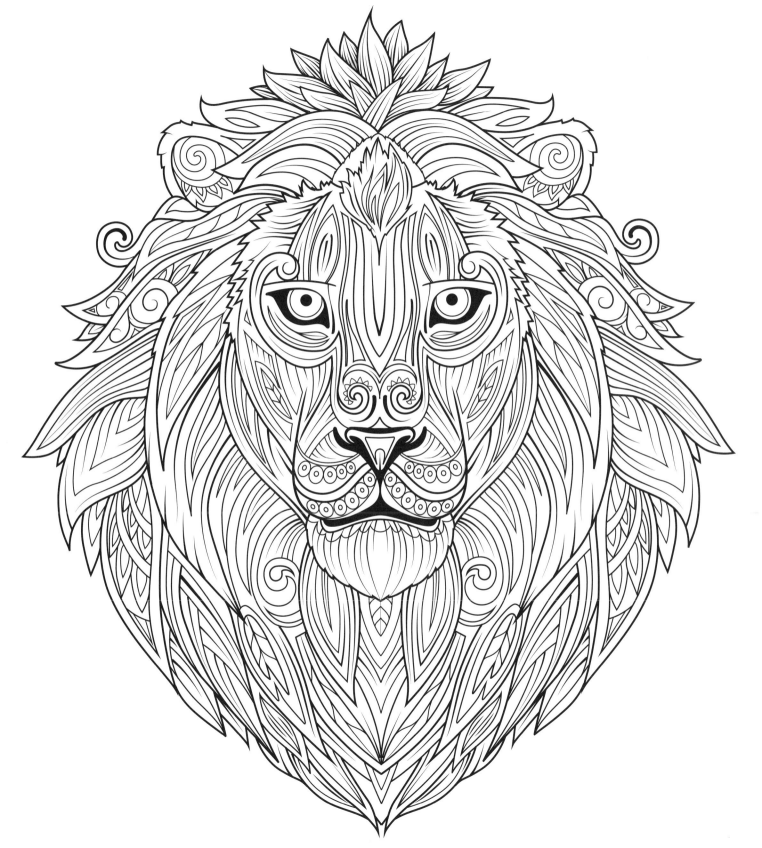

Me mostrarás la senda de la vida: Hartura de alegrías

hay con tu rostro; Deleites en tu diestra para siempre.

—*Salmo 16:11*

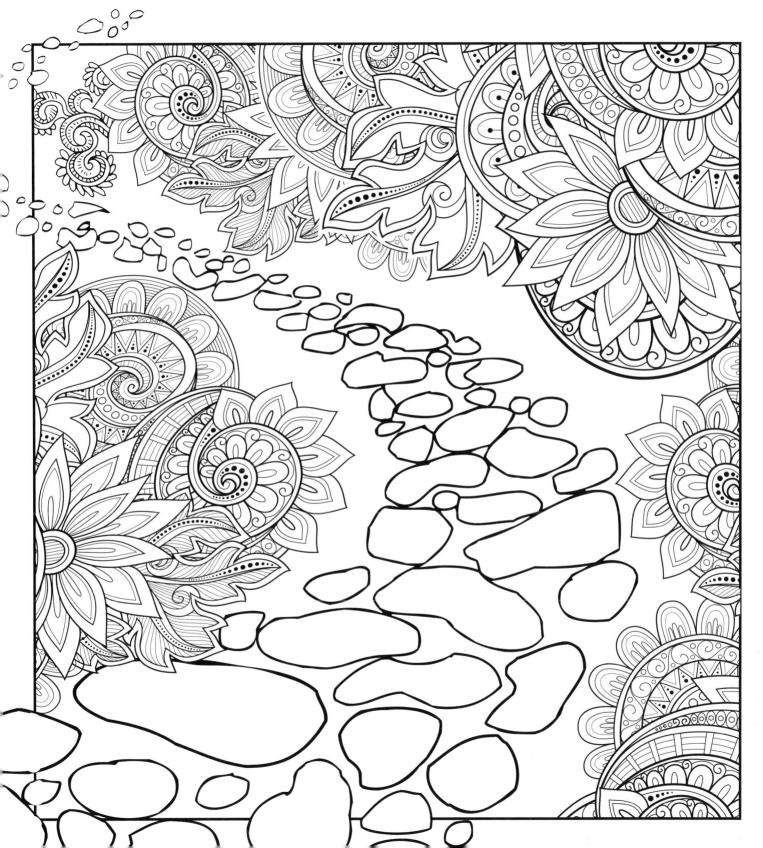

Por tanto, no desmayamos: antes aunque este nuestro

hombre exterior se va desgastando, el interior empero

se renueva de día en día. Porque lo que al presente es

momentáneo y leve de nuestra tribulación, nos obra un

sobremanera alto y eterno peso de gloria; No mirando

nosotros a las cosas que se ven, sino a las que no se

ven: porque las cosas que se ven son temporales,

mas las que no se ven son eternas.

—2 CORINTIOS 4:16-18

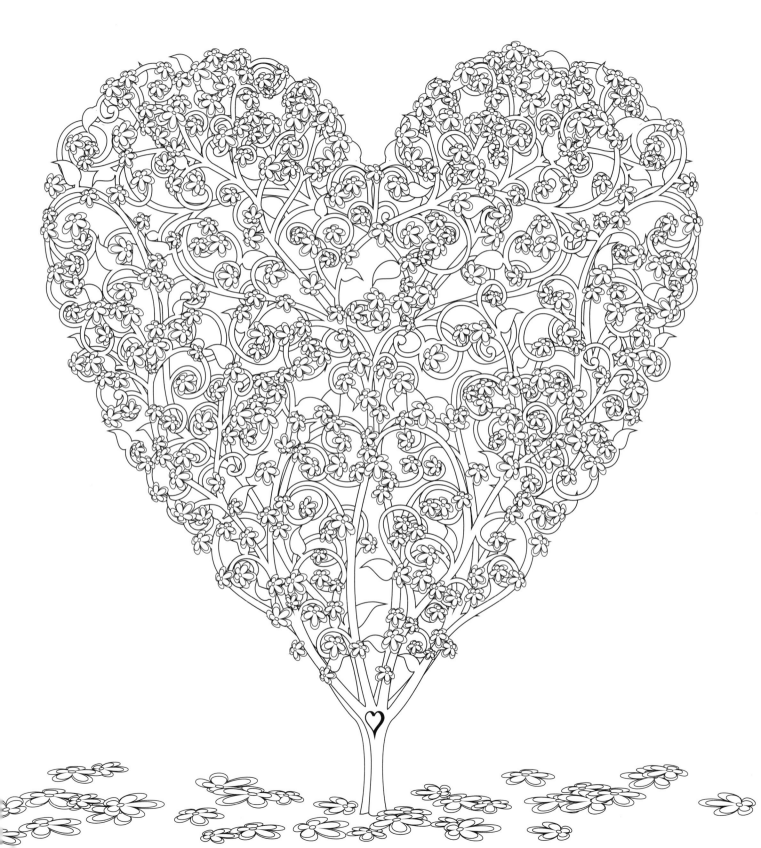

Jehová en medio de ti, poderoso, él salvará; gozaráse

sobre ti con alegría, callará de amor,

se regocijará sobre ti con cantar.

—SOFONÍAS 3:17

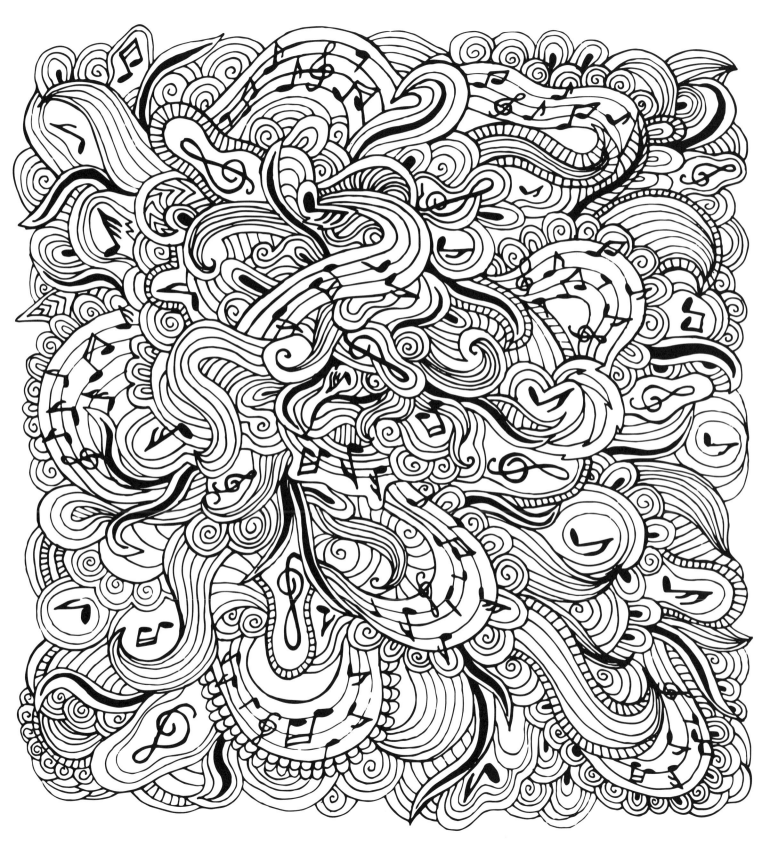

Y me ha dicho: Bástate mi gracia; porque mi potencia

en la flaqueza se perfecciona. Por tanto, de buena

gana me gloriaré más bien en mis flaquezas, porque

habite en mí la potencia de Cristo.

—2 Corintios 12:9

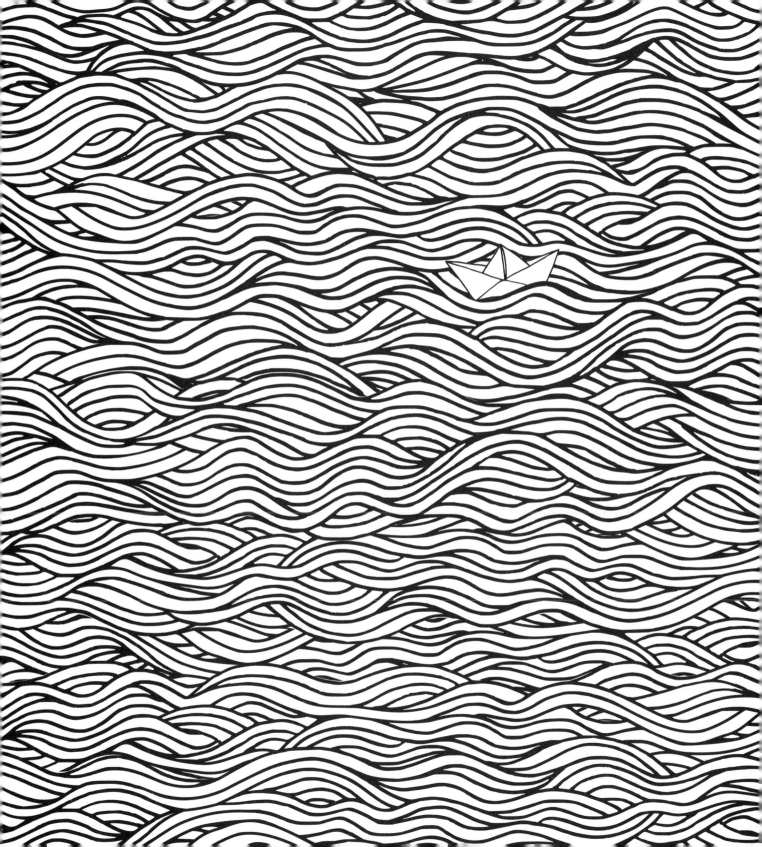

Porque Jehová da la sabiduría, y de su boca viene

el conocimiento y la inteligencia. El provee de sólida

sabiduría a los rectos: Es escudo a los que caminan

rectamente. Es el que guarda las veredas del juicio,

y preserva el camino de sus santos.

—*Proverbios 2:6-8*

Mas los que esperan a Jehová tendrán nuevas fuerzas;

levantarán las alas como águilas, correrán, y no

se cansarán, caminarán, y no se fatigarán.

—Isaías 40:31

Porque el Señor es el Espíritu; y donde hay el

Espíritu del Señor, allí hay libertad.

—2 CORINTIOS 3:17

Hijitos, vosotros sois de Dios, y los habéis vencido; porque el

que en vosotros está, es mayor que el que está en el mundo.

—1 JUAN 4:4

El corazón del hombre piensa su camino:

Mas Jehová endereza sus pasos.

—PROVERBIOS 16:9

En paz me acostaré, y asimismo dormiré; Porque solo tú,

Jehová, me harás estar confiado.

—*Salmo 4:8*

Y mirándolos Jesús, les dijo: Para con los hombres

imposible es esto; mas para con Dios todo es posible.

—*Mateo 19:26*

Las promesas de Dios por Passio
Publicado por Casa Creación
Una compañía de Charisma Media
600 Rinehart Road
Lake Mary, Florida 32746
www.casacreacion.com

El texto bíblico ha sido tomado de versión Reina Valera 1909. Dominio público.

Director de Diseño y diseño de la portada: Justin Evans
Diseño interior: Justin Evans, Lisa Rae McClure, Vincent Pirozzi

Ilustraciones: Getty Images / Depositphotos

La cita de Watchman Nee se tradujo de *God's Keeping Power* (Anaheim, CA: Living Stream Ministry, 1993), 3.

ISBN: 978-1-62998-896-2

16 17 18 19 20 — 7 6 5 4 3 2 1

Impreso en los Estados Unidos de América